美術家傳記叢書 ▌歷史‧榮光‧名作系列

陳玉峰
〈郭子儀厥孫最多〉

李乾朗 著

臺南市政府　臺南市美術館籌備委員會▌策劃

藝術家 出版社▌執行編輯

序

臺南是臺灣最早倡議設立美術館的城市。早在一九六〇年代,「南美會」創始人、知名畫家郭柏川教授等藝術前輩,就曾為臺南籌設美術館大力奔走呼籲,惜未竟事功。回顧以往,臺南保有歷史文化資產全臺最豐,不僅史前時代已現人跡,歷經西拉雅文明、荷鄭爭雄,乃至長期的漢人開臺首府角色,都使臺南人文薈萃、菁英輩出,從而也積累了深厚的歷史文化底蘊。數百年來,府城及大南瀛地區文人雅士雲集,文藝風氣鼎盛不在話下,也無怪乎有識之士對文化首都多所盼望,請設美術館建言也歷時不絕。

二〇一一年,臺南縣市以文化首都之名合併升格為直轄市,展開歷史新頁。清德有幸在這個歷史關鍵時刻,擔任臺南直轄市第一任市長,也無時無刻不思發揚臺南傳統歷史光榮、建構臺灣第一流文化首都。臺南市立美術館的籌設工作,不僅是升格後的臺南市最重要的文化工程,美術館一旦設立,也將會是本市的重要文化標竿以及市民生活美學的重要里程碑。

雖然美術館目前還在籌備階段,但在全體籌備委員的精心擘劃及文化局同仁的共同努力下,目前已積極展開館舍籌建、作品典藏等基礎工作,更率先推出「歷史・榮光・名作」系列叢書,邀請國內知名藝術史家執筆,介紹本市歷來知名藝術家。透過這些藝術家的知名作品,我們也將瞥見深藏其中作為文化首府的不朽榮光。

感謝所有為這套叢書付出心力的朋友們,也期待這套叢書的陸續出版,能讓更多的國人同胞及市民朋友,認識到臺灣歷史進程中許多動人心弦的藝術結晶,本人也相信這些前輩的心路歷程及創作點滴,都將成為下一代藝術家青出於藍的堅實基石。

臺南市市長 賴清德

目錄 CONTENTS
歷史・榮光・名作系列

I.

陳玉峰名作分析
〈郭子儀厥孫最多〉

陳玉峰

郭子儀厥孫最多

1961 年　泥基層壁畫

直徑 150cm　台南市陳德聚堂

■ 4

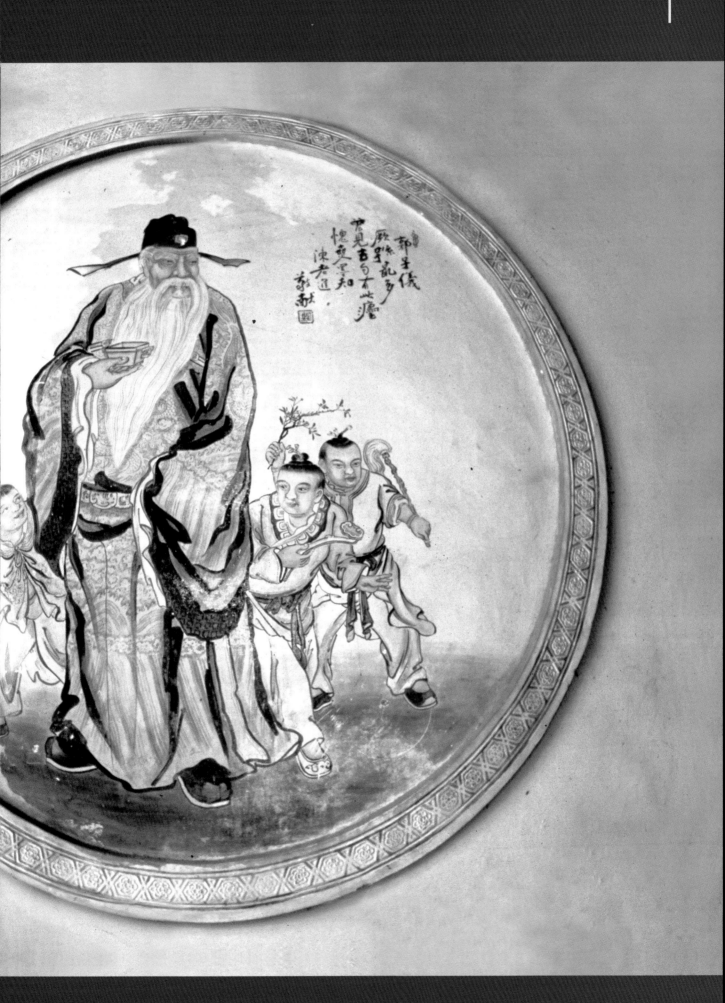

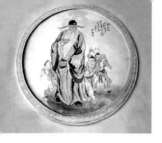

陳玉峰　郭子儀厥孫最多（局部）

1961 年　泥基層壁畫

直徑 150cm　台南市陳德聚堂

台南市陳德聚堂壁畫〈郭子儀厥孫最多〉之細部與題款。

陳玉峰畫此壁畫時已經六十二歲，藝術造詣到達顛峰，筆墨老練。這張圖可見到他的書法，文字引自《幼學瓊林》，謂「問安惟點頷，郭子儀厥孫最多」，因孫子太多，每次問安，郭子儀不認得，只能點頭回應。陳玉峰曾見古句有此法，表示謙虛之態度。陳玉峰年少時得到其堂兄啟蒙，漢文修養高超，書體除了行書外，他在民宅彩畫作品中也出現過一些略帶鄭板橋體的書法。

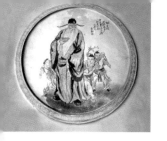

陳玉峰是土生土長的台南人，台南的歷史文化背景孕育了他的藝術生命，而他的彩畫也在幾個方面忠實地反映了台南的文化。台南是台灣的古都，作為兩百多年的府城，台南匯聚了台灣最典型的根性文化因素，包括原住民西拉雅族、荷蘭文化、明鄭漢文化，以及後來清末英國傳教士引入的基督教文化。其中，清代兩百多年中，泉州、漳州、潮州與客家移民所帶來的習俗在台南府城交會，逐漸凝聚成形，成為近代台南的文化特質。這種既是繼承悠久傳統又是勇於吸收西洋或日本文化的動力，也推動著台南近百年的藝術風潮，陳玉峰的彩繪作品如同鏡子，忠實地反映其特質。

台南市陳德聚堂的巨幅壁畫，在圓框畫幅內表現出郭子儀多子多孫的福氣，圓框有如團扇，使構圖焦點更凸顯，而郭子儀佔去畫幅近半。台灣民間宅第及祠堂常喜用郭子儀典故，例如「郭子儀汾陽堂大拜壽」表現這位大將軍功成名就，告老還鄉之後，逢生日慶典，七子八婿回家團圓，並且各地故舊門生競相拜壽，賀客臨門，福、祿、壽俱全為極盡光彩之喜事。

陳玉峰在這幅壁畫中不用拜壽題材，他以郭子儀居中，身著寬大飄逸的官服如玉樹臨風，而身旁膝下走出三位小童，姿態活潑頑皮，用以對比郭子儀之老成莊重。本畫的用筆技巧主要集中在官服的褶紋，運筆抑揚頓挫，輕重緩急控制得宜，一氣呵成。

分析這幅巨大的壁畫，首先要佩服的是當時搭架製作時，墨色完全吸入泥基層地仗裡，沒有敗筆。對於爬在架上工作的畫師而言，要使運筆成竹在胸，墨色濃淡隨心所欲，這是不容易的。這幅壁畫的構圖在穩定中略帶一點動勢，郭子儀身軀偏左，但頭轉向右，以取得平衡，三個小童躲在他巨大的官服之後，不用透視法卻也塑造出空間的深度來，十足體現了中國古畫的三度空間趣味，用筆設色皆屬上乘，在陳玉峰的壁畫作品中誠屬佳構。

II•
台灣彩畫名師
陳玉峰

台灣民間建築畫師之傳統

　　清代至日治時期，台灣民間對繪畫的需求最主要為建築樑枋彩畫及神明廳所供的佛畫，前者多出現在鄉紳望族的大宅第，以油彩為主；後者較為普遍，一般人家住宅廳堂即可見紙本的神佛畫。橫批題「祖德流芳」，畫中主神通常繪觀音菩薩、善財童子，配以媽祖、關公或土地公畫像，這種神佛畫有水墨畫法，也有敷色畫法。二十世紀初期因玻璃供應普及，發展出玻璃畫的佛畫，以油彩畫在玻璃反面。由於大部分的「大厝起」宅第，都配備神明廳佛畫，使得台灣出現了佛具店的專門畫師，特別集中於台北艋舺、新竹、彰化、鹿港與台南等古老的大城市。

　　神像畫屬於宗教信仰的神聖功能畫，但建築彩畫除了裝飾意義之外，尚有保護木材的功能。中國古代木造建築多施油漆彩畫，具有兩千年以上的悠久傳統。我們從漢朝古墓出土的畫像磚與陶樓明器上，可見到樑枋彩畫，特別是樑枋上使用許多幾何形紋樣。唐代山西五台山佛光寺的樑枋，多用單色漆，但牆壁及栱眼壁出現佛教神明圖像之彩畫，以彩畫作為弘揚佛法之輔助媒介，這種特徵也反映在日本奈良著名的法隆寺。

● 建築彩畫技術與形式趨向多元性

　　至宋代李明仲的《營造法式》書中對建築彩畫有了嚴謹的規範，包括「五彩遍裝」及構圖設色，皆達到空前的華麗面貌。儒家的建築如孔廟或宗祠，較不重視彩畫。但隨著佛教與道教之蓬勃發展，寺廟道觀之彩畫趨於發達，巨大畫幅的壁畫，成為寺廟中最重要且兼具宣傳教義與裝飾意義的設施。現存的山西永樂宮〈朝元仙杖〉壁畫，與洪洞縣水神廟的戲劇題材壁畫，皆是尺寸巨大的作品。明清時期，統治者中央集權，對建築彩畫頒布嚴格的階級制度。宮殿的殿式彩畫，在構圖及色彩上逐漸定型化，分成「和璽」及「旋子」彩畫二種形式，而對南方的民間彩畫通稱之為「蘇式彩畫」。事實上，廣大的南方各地的彩畫，各具地方特色，亦發展出來繁複多

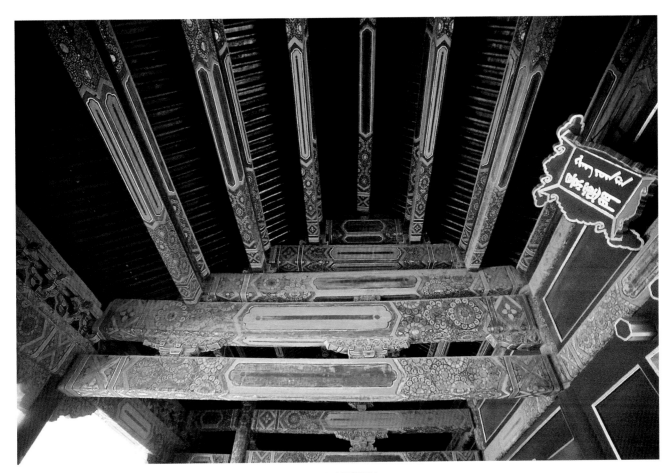

明清北方宮殿式彩畫，以旋子（花）圖案為主題。（北京紫禁城景運門）

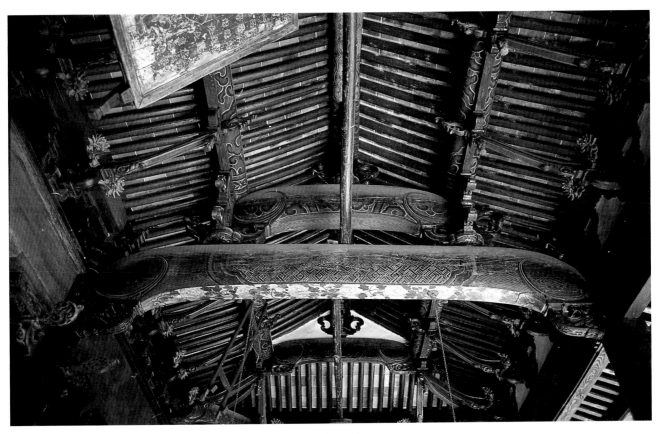

中國廣大南方盛行「錦紋」彩畫，樑繪以「織錦」。（徽州呈坎民居）

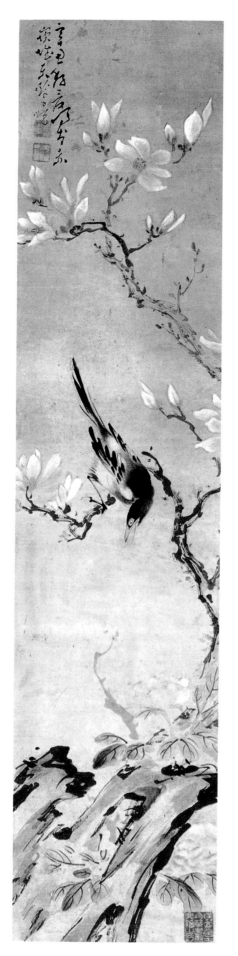

林覺 玉蘭喜鵲
1841年　紙本、水墨
120×29cm
私人收藏

樣的技術，例如將普遍使用於家具髹飾的「泥金」、「掃金」、「螺鈿」等技巧運用到建築彩畫上。

● 彩畫盛行得利於富庶社會

清代兩百多年中，台灣民間從墾拓到商業發展過程中，地主與地方豪族建立起庶民文化，工藝美術獲得良好的滋長環境，建築彩畫亦普遍化。一般鄉紳的大宅，都可見到彩畫，給予民間畫師一個發揮表現的機會。台南作為府城，文風鼎盛，寺廟眾多，文人畫家輩出。清代台南的莊敬夫與林覺，被評論為台灣早期最有分量的名畫師，他們的作品屬於「南畫」，即一種以水墨為主的畫，畫題多以人物、花鳥為主，較少畫山水。日治時期，藝評家尾崎秀真在他的書中，對林覺的評價很高。尾崎秀真自己的書法亦很好，台北龍山寺前殿石牆，即可見其書法。

建築彩畫是綜合傳統的演義小說，以及戲曲等藝術加上繪畫而成，其表現受到樑、枋、壁面及材料之限制，因而經千百年之經驗累積，各地畫師根據時空之審美需求，而創出最好的視覺、美學效果之作品。因為在技術上有所制約，所以具有一些難

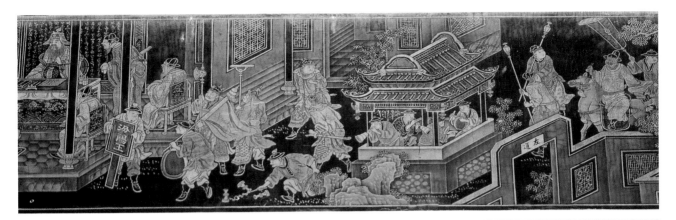

度，而逐漸形成規矩。我們欣賞建築彩畫，不能以一般紙本中國畫視之，而應該從建築彩畫的歷史脈絡來評價。

南方建築彩畫的特色

相對於明清北方宮殿彩畫而言，廣大的長江以南民間住宅、祠堂與寺廟所流行的彩畫，一直被通稱為「蘇式彩畫」，即以蘇州地區為代表的彩畫，然而此名稱事實上並不準確，長江流域在春秋戰國時代，主要包含楚、越、吳等國，其文化多傾向於細緻、華麗作風。至明清時期，江南經濟發達，在富裕的社會背景支持下，民間建築彩畫之水準被推至一個高峰，其中最明顯的是將家具製作的技術移用於建築上，並且也將文人水墨畫運用到樑枋或壁畫上，這兩項特點是北方宮殿式彩畫少見的。

● 包巾彩畫的來源與錦紋

台灣傳統建築的彩畫，除了繼承上述的兩項特點外，還必須注意的是喜用「包巾」構圖的彩畫。「包巾」也稱為「包袱」，在樑柱的兩端或中央繪以「包巾」，是一種頗為耐人尋味的彩畫，其起源尚未明朗。山東沂南漢墓出土的石刻中有類似「垂幛」的紋樣。宋朝李明仲《營造法式》彩畫制度中的「豹腳合暈」頗類似包巾，以巾披覆在器物上表示尊貴之象徵。古時也有將織錦包在樑柱之上，因而樑柱呈現華麗之「錦紋」。

台灣古建築中的樑枋最古典的構圖即是「錦紋包巾」，無論是樑左右端的「垛頭」或中央瓜筒下方的「瓜佩」，皆施以「包巾」，巾上繪以「錦紋」或「螭龍」。一九一九年重修的馬公天后宮主要的畫師包括來自廣東潮州的朱錫甘與來自台南的陳玉峰，他們在柱頭上繪出「錦紋包巾」，並安上金箔，成為精美絕倫的作品。

從樑枋「包巾」紋樣來分析台灣自清末至日治時期的彩畫風格，大約可以看出南北各派之特色。雖然「垛頭」多為以刷子所繪；「垛仁」多出自毛筆而

現今罕見之明代「包巾」
彩畫，徽州呈坎寶綸閣。

成，前者多為圖案，後者多為花鳥、人物的國畫，一般畫師兩者都得兼顧。

● 近百年台灣建築彩繪南北爭輝

清末同治年間，戴潮春呼應中國大陸太平天國反清運動，在台灣起事，事件平定後，台灣進入一個昇平時期，中部富戶崛起，豐原三角呂宅筱雲山莊、社口林宅大夫第與潭子摘星山莊等三座大宅第相繼大修。他們的彩繪聘自鹿港的郭友梅，他是鹿津畫師的代表人物。郭氏所繪的「垛頭」多以「線長」構成，「垛仁」內的人物風景，則以墨線「勾勒」，再填色彩。

日治初期的一九一〇年代，因大圳灌溉工程陸續完成，農民生活改善，為謝神感恩，各地寺廟及農宅得到大修機會，遂從廣東潮州及大埔聘請畫師來台展藝，其中大埔的邱玉坡、邱鎮邦父子，是技術水準極高的畫師，作品多分布在桃園、新竹、苗栗及屏東一帶客家村莊。他們的「垛頭」多用螭龍構圖，「包巾」則花樣較多，有軟巾、硬巾或多褶式包巾。「垛仁」內的人物，除了筆墨勾勒線條並黻彩外，還運用潮州家具喜用的「黑底安金」，也稱「擂金畫」；這種「擂金畫」普遍使用在潮州木雕器物中，如神龕或壽屏，現在出現在邱鎮邦所繪的民宅與寺廟樑枋上，如北埔姜氏家廟、八德三

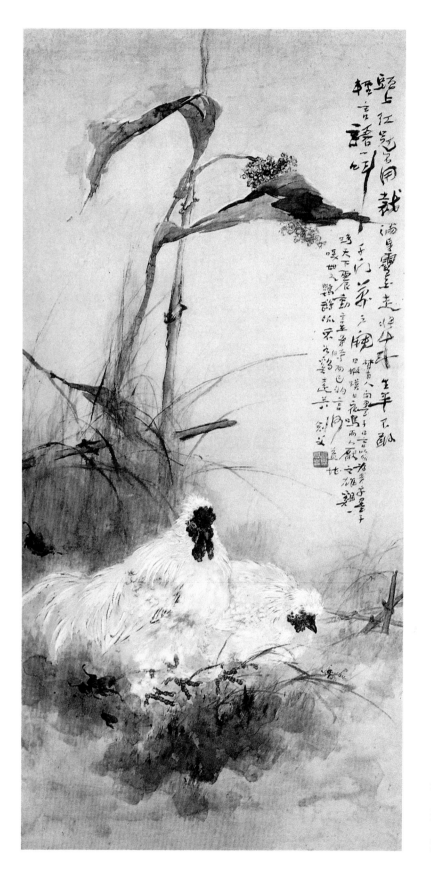

元宮及屏東宗聖公祠，得到人們的讚賞，其他畫派也受到影響。

北部方面，新竹與台北的畫師也不遑多讓。清同治年間，畫新莊慈祐宮的張長茂、大龍峒張長春畫保安宮門神、艋舺江寶畫青山宮、吳烏粽畫龍山寺，而從泉州移居台北的洪寶真畫清水巖，這些畫師的作品大多在近代被重畫過，因而存世者稀。從僅存殘跡中可見多喜用「蟧虎垛頭」，「垛仁」內則擅用墨線「勾勒」，而敷色少用「沒骨法」。

● 以色彩代替線條的畫法風行

「沒骨畫法」，即不以墨線為骨，直接塗彩色描寫形象，早在唐宋即有此法，但直至一九二○年代前後，才流行於台灣，它的源頭可能與嶺南畫派有關。台灣與閩、粵一海之隔，自清代以降至日治初年，兩岸建築匠師往來頻繁。大正八年（1919年）澎湖馬公天后宮大修，其木材購自南洋，而木匠師藍木係來自潮州，彩畫師朱錫甘亦來自梅縣。嶺南畫派在明清時期成形，經過近代

的番禺高劍父、高奇峰及陳樹人發揚光大，引進西洋技巧融合日本南畫作風格，注重光影、明暗，並且喜用暈染柔和的筆法，與中國傳統的「沒骨」畫法如出一轍。一九二〇年代，在台灣的日本畫家亦崇尚此法，因而台灣的彩畫師自然而然地吸收此技巧，並融入了傳統注重線條的筆勢順逆技巧的勾勒方法。

[左頁圖]
高劍父　雙雞圖軸
111.5×55cm

　　一九二〇年代，台南一帶的宅第彩畫出現了一位來自浙江溫州的方阿昌畫師，他在台南麻豆留下了一些作品，全屬「沒骨」畫法，有些甚至很像西洋油畫的技巧。他的作品保存下來的很少，但卻頗受台南匠界的尊敬與推崇，如學甲的畫師李漢卿即認為方阿昌的畫具有很高的水準。

● 吸收唐山與日本之繪藝

　　台灣近百年來的文化受到中國清末歷史之大變局影響，可謂餘波盪漾，在一八九五年日本統治之前，活躍在台灣的建築匠師絕大多數來自閩粵，民間習慣尊稱他們為「唐山師傅」。日治之後，這股血脈相連之技藝略受阻礙，凡是來台的匠師皆被冠以「清國」，因而台灣本地的意識被凸顯出來。土生土長的台灣匠師慢慢形成，他們的技藝除了習自唐山師傅，也朝更多面向吸取精華；西畫的「洋抹法」（沒骨）或日本的膠彩、瓷器、刺繡民藝，也或多或少成為吸收的對象。我們發現，也許清代兩百多年間，台灣與閩、粵僅一海之隔，舟船一晝夜可達，反而缺乏一些機會讓台灣自行發展。所以連雅堂在《台灣通史》中指出「台人習尚奢華，綢緞紗羅之屬多來自江浙」，但「台灣婦女不善紡織而善刺繡」，在繪畫方面，謂以台南最精。建築技藝方面，以一九〇八年北港朝天宮大修為例，當時出現了本島土生土長的大木匠師陳應彬，與從閩、粵渡海來台的石匠師、泥匠師、交趾陶藝匠師等合作之情況。

方阿昌在台南麻豆民宅所繪之「沒骨法」四季花中的兩式

陳玉峰在 1938 年的著作
《人體服裝畫稿集》

[右頁圖]
呂璧松
秋山訪友（四季山水之二）
紙本、水墨　152×42cm
台南市陳壽彝先生藏

● 彩畫師藝術修養與技巧並修

　　台灣本地出身的傳統建築的彩畫匠師據近年之研究，遲至清末光緒年間才出現，這也說明了彩畫師的養成要具備足夠的條件。畫師除了詩詞文學與美術繪畫修養之外，對顏料與筆墨技巧之研究，也必須投下工夫。處理「地仗」包括木基礎與泥基層兩種，後者如要耐久，溼壁畫比乾壁畫更好。「地仗」即是打底，「披麻捉灰」最考究，底層做的結實便不易龜裂。其次是畫師起譜（畫圖稿）轉印到地仗上面，勾勒線圖通常出自老師傅之手，副手或徒弟執行填色、化色、安金及灑螺片等工作。古時顏料要由彩畫師自行調製，生桐油經過熬煮成為「熟桐油」，塗在木材表面發揮保護作用。彩畫用的色料包括礦物質的佛青、石綠、石青、土朱、雄黃及雌黃等；植物性顏料包括大青、胭脂、松煙與籐黃等，再以松節油或亞麻仁油溶解稀釋，即可成為極佳的顏料，經過百年仍然色澤不變。這些繁瑣複雜的技術，都是一位彩畫師必須苦修的功課，所以精於髹漆的彩畫師往往能夠得到人們的尊敬。

▍陳玉峰的彩畫生涯

　　陳玉峰在台灣近百餘年來建築彩畫界被認為是一位開山祖型的畫師，他的畫藝雖然係傳承自古老的中國畫，但在二十世紀初，吸收了西洋與日本的美術養分與傳統中國畫融合，創造出屬於自己的特色，散發出深遠的影響力，並且豐富了台灣彩畫的表現方式與內涵。他的公子陳壽彝克紹箕裘，繼承家業，也在美術方面獲得極高的成就。他的外甥蔡草如在彩畫及美術創作方面亦頗有貢獻。家族成員多人投入美術工作並提攜後進，在台灣近代美術及工藝史上是少見之例，值得我們敬佩。

● 古都台南孕育陳玉峰的畫藝

陳玉峰的先祖大約在清代中葉同治年間從福建泉州府移民來台灣，最初居住在鳳山縣，至光緒年間才遷居台南府城。當時台灣北部雖另成立台北府，台南仍一直是台灣的文化重心，人文薈萃，藝術活動也較蓬勃。陳玉峰出生於日治後第五年，即一九○○年，在家排行第三，原名為陳延祿，家境原屬小康，但他三歲時父親過世，家庭陷入困境。

幼年的陳玉峰，生活在台南府城許多古老而充滿宗教祭典的環境中。日治初期的台灣社會雖有零星的義軍進行抗日活動，但大城市包括台北、台南府城及幾座縣城大體上社會秩序是安定的。一九○八年，陳玉峰進入台南公學校，他對畫圖顯露出濃厚的興趣與明顯的天分。對文藝的愛好與漢文的造詣是他一輩子走入畫界的基礎，主要得自一位堂哥陳延齡的啟蒙，熱心指導他漢學，讓他熟讀中國經典詩文。我們從他後來作畫的取材與題識內容或書法的風格，可以窺見其漢學素養是高於當時從事民間美術者的水準。綜觀陳玉峰後半輩子的彩畫所呈現的中國傳統藝術精神，超脫一般寺廟宅第畫師的匠氣，應歸諸於他年輕時期的學習及歷練。

● 師承與渡海觀摩

除了漢學修養的增進，最重要的仍是畫藝的摸索與學習。他購買許多畫譜，包括《芥子園畫譜》與《吳友如畫集》，從臨摹開始入門。另外，在一九三八年從他所編摹的《人體服裝畫稿集》中可見，沈嘯梅與朱鳳竹的人物畫在姿態與神情表現法對其影響至深。而真正啟發他對傳統中國畫之認識者，是他遇到呂璧松。

陳玉峰編摹的《人體服裝
畫稿集》封面及內頁

　　呂璧松為福建泉州著名的畫家，擅長傳統水墨畫，他在泉州的活動如何
並不清楚，只知他在一九二〇年左右渡台，居於台南，與當地藝壇文人交遊
甚密。呂璧松的水墨畫兼有文人畫與民間風俗畫的特長，深深吸引初露才情
且探藝心切的陳玉峰。陳玉峰鼓起勇氣時常登門向呂璧松請益，而呂璧松以
長者之尊不吝提攜後進，除了畫藝之交流外，他建議有志於畫藝的年輕人要
多旅行，增廣見聞。一九二二年，陳玉峰果然專程渡海到閩、粵一帶遊歷。
此番觀摩學習，無疑對他的畫藝產生了深遠的影響。

陳玉峰與潮州式加彩灰塑的彩畫

　　清代台灣的傳統建築技藝，無論是大木或小木、雕花及彩繪工藝，一般
人常認為主要源自閩南漳泉，事實上粵東潮汕一帶入台的匠師很多，影響力
所及亦極為廣闊，主要分布在北部的新莊、中部的彰化、南投與雲林等地，
南部則包括台南、嘉義與屏東一帶。潮州話屬於閩南語系，它們之間的文化
享有共通之處甚多。潮州自唐代韓愈任刺史以來，累積了豐厚的文化，表現
在建築、雕刻、彩畫及美食等多方面。典型的潮州傳統建築，在台灣仍可見
到，例如新莊慈祐宮正殿與廣福宮，員林福寧宮、澎湖馬公天后宮與台南三
山國王廟等。潮州建築的外牆多喜粉刷白灰，並且精於運用灰泥浮塑各種裝
飾題材，包括人物、走獸、花鳥與亭台樓閣布景。灰泥浮塑的技巧以潮州匠
師水準最高，因此台灣有許多寺廟雖屬泉派或漳派，但牆上的浮塑則重金聘
請潮州名師出馬為之。

● 彩畫與雕塑結合的藝術

　　潮派浮塑加彩的製作功夫極為考究，所用灰泥要養灰數個月之久，讓它
產生化學變化，以強化其黏度。並且要預先加入細麻線，增其拉力，以免龜
裂。製作浮塑時如果凸起較大，則內部加木骨或鐵絲，人物的頭部與手腳可
加木骨支撐。台灣現存著名的作品在嘉義新港水仙宮、台北保安宮、台南三

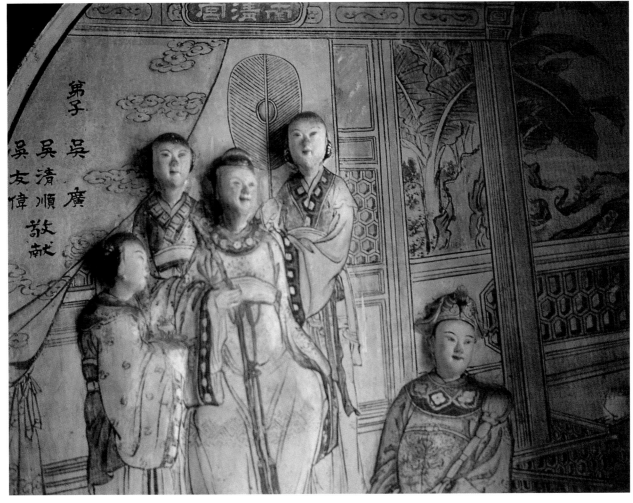

第子 吳廣
吳友偉 吳清順 敬獻

陳玉峰　南清宮姑孫
相會圖　浮塑彩繪
旗後天后宮

山國王廟與高雄旗後天后宮等。其中，旗後天后宮的浮塑人物與樓閣，其加彩部分出自陳玉峰之手筆。

　　陳玉峰自一九二五年畫澎湖馬公天后宮時，開始與潮州來的匠師有較多接觸與交流。旗後天后宮為高雄地區最古老的寺廟，它的年代可以遠溯自清初康熙年間。當時有福建漁民因避風浪而漂至旗後，為感念獲得平安乃建草寮恭奉媽祖神像。至移民增多，熱心人士聚資鳩工庀材興建正式廟宇。至一九四八年又有一次大修，殿內牆壁以數幅巨大的泥塑歷史故事裝飾，聘請陳玉峰加上彩畫。這是一種高明的結合，將浮塑與壁畫兩種工藝巧妙地結合為一體。

　　陳玉峰在樑枋上的作品目前尚完整保存者很少，澎湖馬公天后宮、屏東佳冬昌隆村戴氏祠堂、北港朝天宮。而旗後天后宮內牆的兩垛潮州式加彩浮

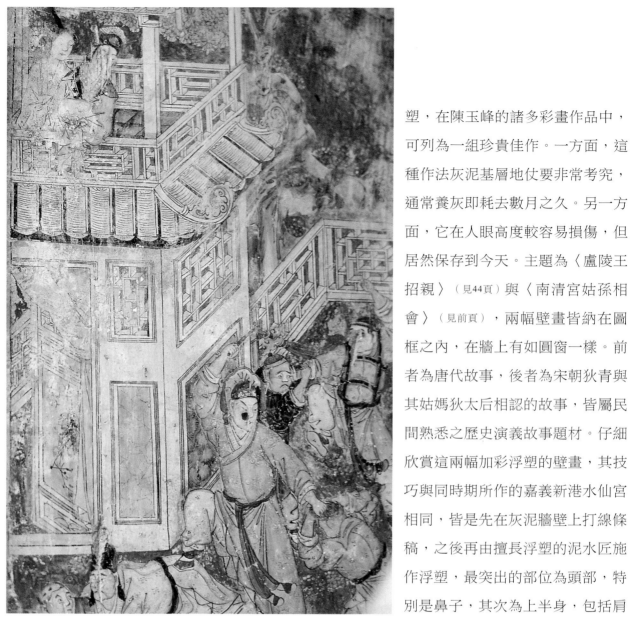

潮州匠派最擅長的浮雕加
彩壁畫（潮州己略黃公祠）

塑，在陳玉峰的諸多彩畫作品中，可列為一組珍貴佳作。一方面，這種作法灰泥基層地仗要非常考究，通常養灰即耗去數月之久。另一方面，它在人眼高度較容易損傷，但居然保存到今天。主題為〈盧陵王招親〉（見44頁）與〈南清宮姑孫相會〉（見前頁），兩幅壁畫皆納在圖框之內，在牆上有如圓窗一樣。前者為唐代故事，後者為宋朝狄青與其姑媽狄太后相認的故事，皆屬民間熟悉之歷史演義故事題材。仔細欣賞這兩幅加彩浮塑的壁畫，其技巧與同時期所作的嘉義新港水仙宮相同，皆是先在灰泥牆壁上打線條稿，之後再由擅長浮塑的泥水匠施作浮塑，最突出的部位為頭部，特別是鼻子，其次為上半身，包括肩膀及手部；下半身則漸漸降低，沒入牆中，至於背景的亭台樓閣等建築物，則以淺浮塑表現，其凹凸效果用「橫看成嶺側成峰」來形容，最為傳神不過了。同樣地，為了表現空間的遠近感，以斜線貫穿畫面構圖，旗後天后宮這兩垛壁畫的斜線運用採用有「消失點」的西洋透視法。

浮塑加彩壁畫的藝術

我們知道，西洋繪畫的發展史上，在十五世紀之前尚未發明透視法，至文藝復興時期才大量運用「單消點」或「雙消點」的透視法。例如達文西著名的〈最後的晚餐〉使用了「單消點」的技巧。陳玉峰這兩幅使用的是「雙消點」的透視法。即左右各置一個消點，建構一個立體化的空間。盧陵王坐

在彩樓下觀看招親比武，就內容的布局而言，它符合了南朝謝赫六法的「經營位置」與「隨類賦彩」原則。其主角人物居中，我們發現主角薛葵與狄青的頭部恰在圖框之圓心點，而其餘眾多人物呈三角形分布於兩旁，在畫面上得到穩定感。在用筆設色方面，陳玉峰一向惜墨如金，用筆嚴謹，人物衣褶曲線柔軟如書法，所謂「吳帶當風」或「曹衣出水」，而遠景的山水樹石不施「皴法」，以淡色渲染而成。在浮塑明顯之處，甚至省卻墨線勾勒，有「意到筆不到」的趣味。旗後天后宮及新港水仙宮的〈三顧茅廬〉浮塑加彩壁畫的藝術水準已達到一個高峰，在一九五○年代之後逐漸少見，似乎因為製作耗工費時而式微了，因此更加凸顯這幾幅壁畫之可貴！

雙消點

單消點

達文西　最後的晚餐
1496-1497 年　濕壁畫
420X910cm
義大利米蘭葛拉吉埃修道
院藏（為單消點透視之例）

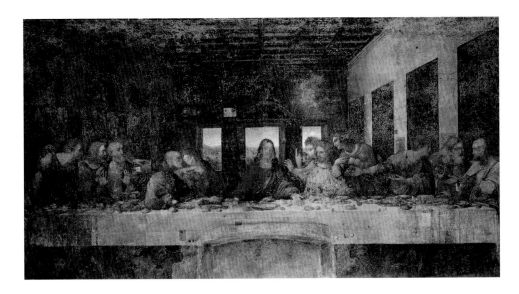

造形多變的門神彩畫

台灣寺廟與官紳宅第可享有在大門上繪以門神之資格。中國古代門神出現極早，據傳源自驅除邪魔之作用。《山海經》所載之神荼與鬱壘為最早之門神，至唐代又增加秦叔寶與尉遲敬德，服飾配件採武將形式。佛教傳入中原之後，又增加韋馱與伽藍護法、哼哈二將、四大金剛或四大天王等。明清時期所見門神更多樣化，包括天官、文臣武將、太監、宮娥與龍鳳及二十四節氣等。道廟更增加四大元帥、二十八星宿及三十六官將等，可謂琳琅滿目了。

● 古典的板印風格門神

　　台灣尚可見到清代的門神雖不多，但我們仍可歸納出一些特色。台中霧峰林朝棟官拜提督，其巨宅「宮保第」的文武門神，底為黑色，門神的官服與甲冑式樣較接近於宋代或明代，與明十三陵翁仲相似。人物的輪廓用細線描畫，衣褶的線條也較細，部分線條安上金箔，凸顯華麗。而最重要的特徵是面部用色不作明暗光影之區別，這應是清代典型的門神畫法。

　　然而日治時期的台灣門神卻有了較大的轉變，除了人物身長比例拉長，合乎寫實的比例之外，用色趨多，線條明確，眼睛與面頰受到西洋肖像畫之影響，用色轉為側重光影效果。陳玉峰的門神彩畫即屬於這種畫法，它可能也是台灣第一位接受西洋畫法的早期畫師。

　　我們知道，台南在日治時期為台灣美術家輩出之地。「台南美術研究會」與「赤島社」的成立對當地畫家產生深刻影響，以陳玉峰的外甥蔡草如為例，他曾赴日學習膠彩畫，吸收西洋與日本的當代美術技巧與表現手法。這些訓練後來皆融入了他們的彩畫作品中。

● 門神的比例與輪廓

　　陳玉峰的門神作品存世不多，因寺廟門板每日都需開啟與閉合，容易受損。一般較考究的作法要採「披麻捉灰」，即在木板上先以細木片填縫繡上麻紗布，再以豬血灰打數層底，最後再打紅丹底漆完成地仗。如果不按古法工序施工，那麼無法耐久，門神能完整保存數十年是不容易達到的境地。旗後天后宮、嘉義城隍廟、台北艋舺清水祖師廟與北港朝天宮，原來都有陳玉峰所繪的門神，可惜歷時久遠，現況多漫漶不清。近年有些被小心保留，也有些被重描畫過。他在一九四九年所繪嘉義城隍廟門神之比例，頭部為身長的「五分之一」，這個比例與他所著畫稿集的「六分之一」不同，實即還仍延續古典比例之遺風。近年隨著寺廟高度增高，門板配合加長，門神的比例亦有變化。易言之，門神增高了，回到人體寫生畫的「六分之一」頭部之比例。而臉部明暗色彩之畫法也成為主流，應是得自陳玉峰門神畫之影響。

未受西洋光影畫法影響的
版畫風格門神，清代光緒
初年作品。（福建安貞堡）

樑枋與棟架鑲板彩畫

陳玉峰在一些民宅正堂的左右牆上，常常以下列兩種彩畫來裝飾：

（1）中堂——中央為一幅中堂，左右配以對聯，較窄的壁面則只用書
　　　法。

（2）條屏——以四幅構成，通常畫春夏秋冬四季花鳥，也稱為「海幔通
　　　屏」。

這兩種構圖恰好可與台灣民宅常用的「七架穿斗式」棟架搭配，而四幅

條屏的畫題以四季花鳥、四君子、博古文物居多，這是值得注意的特質。表露出文人畫重視人品道德與學問之體現，藉著山水、花鳥題材寓意來抒發自己的情感與志向，追求高妙飄逸之意境。陳玉峰雖然為民間畫師，但從他的書法可以令人感受到其具備文人的氣質。

● 垛頭圖案與橫卷構圖獨門特色

　　陳玉峰在馬公天后宮前殿所繪之「垛頭」，天后宮通樑斷面為長方形，因此「垛頭」係平面式，構圖較為完整。採用上下對稱的「螭虎」題材，但也畫了兩顆圓形的「謝石」（射石），這是一種美玉的圖像。螭虎以青色退暈繪成，兩端用五道隔線，以「線長」與「卷草」裝飾，並施安金。

　　另外，一根通樑較簡潔，「垛頭」只用硬團（曲距）線長及兩道隔線

台中潭子摘星山莊郭友梅彩畫利用斜線表現空間之深度感

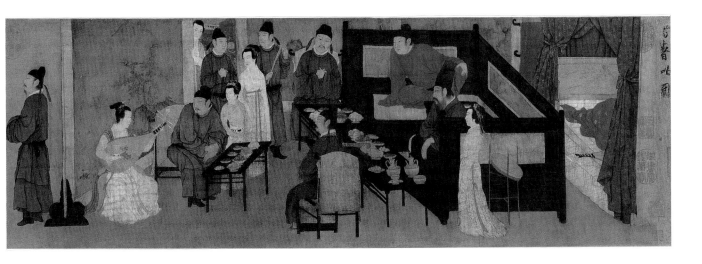

顧閎中
韓熙載夜宴圖（局部）
五代南唐　絹本設色
28.7X335.5cm
北京故宮博物院藏

組成，其中卷草紋樣安金，凸顯一絲華貴之氣。這種精細工筆且色彩華麗的「垛頭」與中段「垛仁」的水墨畫形成強烈的對比。我們欣賞台灣古建築的樑枋彩畫或陳玉峰作品，必先溯其源頭，最早這種濃厚工藝彩畫是漢朝的「帛畫」，將顏料畫在絲布之上，色彩有如漆器一樣厚實，當時甚至有直接將絲絹包裹在樑柱上作為裝飾，好像替樑枋穿錦衣，所以被稱為「包巾」或「包袱」彩畫。

今天所保存的陳玉峰親繪或設計的「垛頭」很稀少。我們欣賞陳玉峰的作品，主要焦點要放在他的墨線填色彩畫。這種畫的筆墨技巧比色彩更重要，其作品歷經六十年或七十年，也許褪色了，但運筆表現線條之輕重或抑揚頓挫之韻味猶存，特別是像流雲般的衣服，已經成為他的特色。

在樑枋的橫卷構圖方面，陳玉峰以斜線表現遠近之空間，這種畫法最早可在晉朝顧愷之的〈女史箴圖卷〉的床榻或五代顧閎中〈韓熙載夜宴圖卷〉的桌椅見到。此種利用平行的斜線作成遠近感，與西洋美術在文藝復興時期的「消點透視法」是不同的。

此外，不可忽視的是陳玉峰彩畫的題款書法。他雖然生長在日治時期，但極早就接觸漢學，文學的素養很高。他的書法從漢隸中轉變出來，略帶一絲揚州畫派鄭板橋的韻味，很放得開，但卻不像鄭板橋過分強調斜勢。從陳玉峰的書法，我們似乎可以感受到他雖然一輩子遠涉台北、澎湖，南北奔忙，但卻能掙脫世俗的牢籠，將自己遁入彩畫藝術的遼闊世界之中，令人觀其畫可感受到其風采不凡。

韓熙載夜宴圖 —— 平行無消點

台中潭子摘星山莊郭友梅彩畫 —— 平行無消點

● 白瓷上彩釉的裝飾畫

　　盛行於二十世紀初年，主要原因可能受到十九世紀末洋樓的彩色面磚影響，這種面磚多鋪在地面或浴室，圖案花樣達百種以上，多自日本或南洋進口。台灣民宅用來裝飾牆面或欄杆，雖然色彩明亮豔麗，但紋樣無法滿足台灣人的理想，他們希望能有表現吉祥如意的圖樣。於是，聰明的彩畫師就以數十片白瓷彩釉拼成一幅大畫。這種彩瓷要分兩次燒，台南與嘉義出產的最多。所畫的題材以歷史故事及吉祥花鳥最常見，如果鑲嵌在屋簷下的水車堵，多繪人物題材；鑲嵌在壁面者則多花鳥題材。台南安平的陶匠師洪華特別精於此道，其作品分布頗廣，連離島的澎湖也可見到。陳玉峰在日治昭和初年（1930年前後）也畫了一些，其中在澎湖西嶼二崁與沙港之民宅，有幾幅巨大的彩瓷作品。線條細膩，筆墨精妙，鳳凰姿態栩栩如生，色彩繽紛，美不勝收。

● 樑枋彩畫的綜合美術趣味

　　樑枋為建築屋架中的水平構件，其面積不大。台灣與福建傳統建築的樑常喜作圓形斷面，相對而言，可以繪製彩畫的面積更形縮小了。因而古代畫師為解決畫幅侷限的困境，往往將樑枋分為左、中、右三段，兩端的「垛頭」飾以繁瑣華麗的「曲團紋」或「線長紋」。而中段的「垛仁」則改採南方水墨畫或由毛筆表現自由奔放線條的畫，恰與左右嚴密對稱的「垛頭」構成對比。「垛頭」也稱為「藻頭」，它繼承漢唐時代北方流行的設色工筆畫傳統。

　　我們欣賞台灣古建築彩繪，首先要了解這種綜合北方與南方美術趣味的構圖。對於「垛仁」內的構圖，除了博古架吉祥物之外，對於神仙故事、忠孝節義歷史典故等具有敘事性質的畫題，特別採用中國傳統以等角斜線分割畫面，以表現空間層次的構圖法。例如宅第或祠堂彩畫最常見的「郭子儀大拜壽」，利用斜線構圖繪出圍牆、門樓、庭院、廳堂、後院、花園、小橋及樓台等設施。這種水平式構圖很適合在樑枋上表現，而人們欣賞時，視線隨

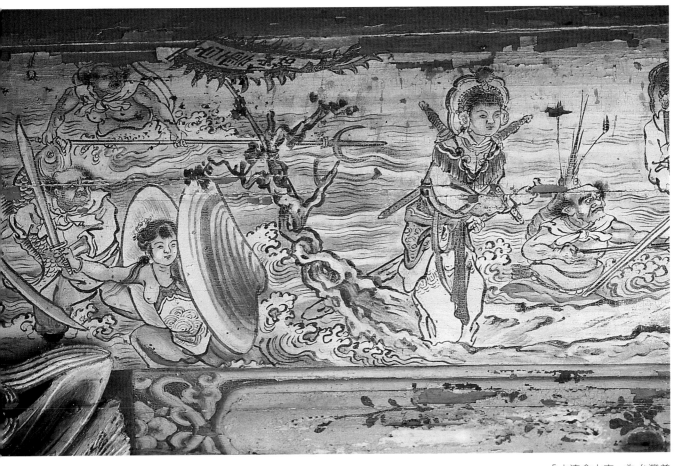

著畫幅左右瀏覽，猶如觀看橫卷圖畫，頗有尺幅千里之趣。

「水淹金山寺」為台灣普遍常見之題材，北港朝天宮樑枋彩畫，線條如行雲流水，極為流暢。

▎陳玉峰的彩繪風格具有時代之開創性

　　在台灣南北各路的寺廟畫師中，陳玉峰是清末過渡到日治時期的重要人物，從他的作品也使我們看到舊時代邁入新時代的風格嬗變。日治時期的台灣寺廟有幾個階段的興衰起伏，從明治至大正年間，在自由的政治環境中，廟宇改築極盛，寺廟建築與裝飾藝術得到滋長的優渥條件，台南的傳統文化豐厚，孕育了較多傑出的畫師，陳玉峰為其中最具才分與影響力的一位。至昭和年間，時局轉變為嚴峻，寺廟發展受阻，陳玉峰吸收外來的美術養分，開創出屬於台灣獨有的寺廟彩畫世界。

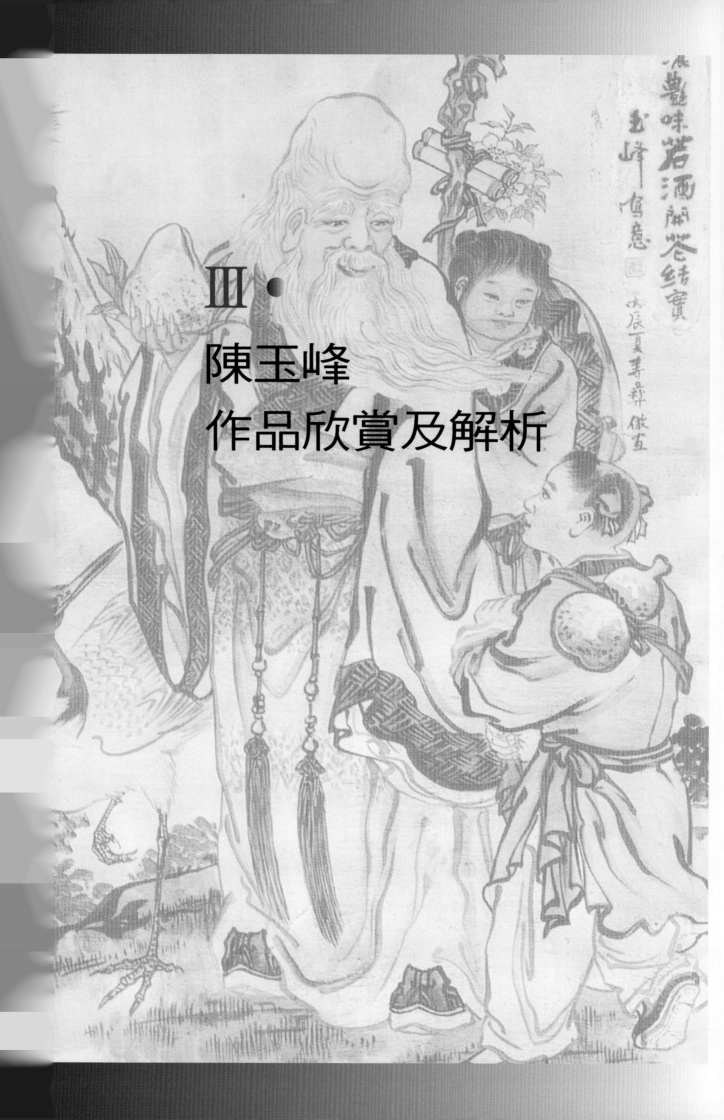

Ⅲ·
陳玉峰
作品欣賞及解析

蔡草如　陳玉峰畫像

　　陳玉峰畫像，蔡草如繪。草如先生母親為陳玉峰之姊，一九四三年赴日學畫，為出身台南之著名畫家。陳玉峰本名延祿，人們尊稱他「祿仔師」。他出生在台南市，受到府城古老的文化薰陶，吸收了泉州畫家呂璧松傳統畫藝，加上自己鍥而不捨多年的努力，成為台灣寺廟、宅第建築著名畫師，也成為民間所稱的台南畫師之掌門人物，他的畫除了樑枋、門神與壁畫外，也留下許多紙本、絹本與畫稿，是一位多產的畫家，作畫態度嚴謹，作品水準很高，具有深遠的影響力。他的公子陳壽彝繼承他的畫藝，亦是極為出色的畫家，堪稱「肯構肯堂」。

陳玉峰　天官祈福

1925 年　樑枋彩繪

澎湖馬公天后宮

澎湖馬公天后宮歷史可上溯至明朝，為台灣地區有文獻可考證的最古老天后宮。它歷經多次修建，並在大正八年（1919 年）時，聘請廣東潮州的大木匠師藍木主持修繕，奠定今天馬公天后宮格局與形式。其木雕充滿了潮派精細之風格，且樑枋都採用長方形斷面，提供了有利的條件給彩畫師表現。一九二三年廟方請來兩派彩畫師，正殿出自粵東梅州大埔的客家畫師朱錫甘與朱澍傳，製作幾垛黑底擂金畫。前殿聘請陳玉峰彩畫，他親身赴馬公作畫，這是如今保存年代較久也是玉峰先生青年時期的畫跡，雖然丹青剝落，但仍可明辨其用筆設色特質。本圖天官祈福畫之文官及武將，服飾帽冠各異，人物身體比例反映古典的矮壯特色。

陳玉峰在馬公天后宮的「垛頭圖案」。（紙本重描
李乾朗繪）

陳玉峰　螭虎垛頭

1925 年　垛頭彩繪
澎湖馬公天后宮

　　馬公天后宮前殿通樑的垛頭，由於樑枋採長方形斷面，表面平坦，有利於垛頭圖案之構
成，這是陳玉峰早期的垛頭實例。利用螭虎上下對稱的圖形，並且暗藏「富貴」二字的玉石
作為補空的作用，遠看略如旋花，陳玉峰主要為拿筆畫師，但早期也拿刷子製作垛頭，這幅
垛頭原來線條安金，但年代久遠剝落了。

陳玉峰　樑枋

1925年　月樑、束隨與斗栱沒骨彩繪
澎湖馬公天后宮

　　馬公天后宮前殿的月樑、束隨與斗栱的彩畫，這些構件面積都不大。通常構件凹凸不平，不容易處理大幅彩畫，但面積狹小，卻也頗為耗費工夫。圖中最上層為「八字束」，右方為「束木」，皆採青綠底色，在上面以「沒骨法」畫花葉。左右可見疊斗構造，斗的底部依傳統塗成朱色，側面則畫柿蒂形框，框內花卉點綴，「斗腰」（也稱為斗歉）出現齒狀之裝飾。馬公天后宮近年又有大整修之舉，對於這組九十年前的陳玉峰彩畫作品多採保護措施，因為它是較罕見的陳玉峰「沒骨法」作品。

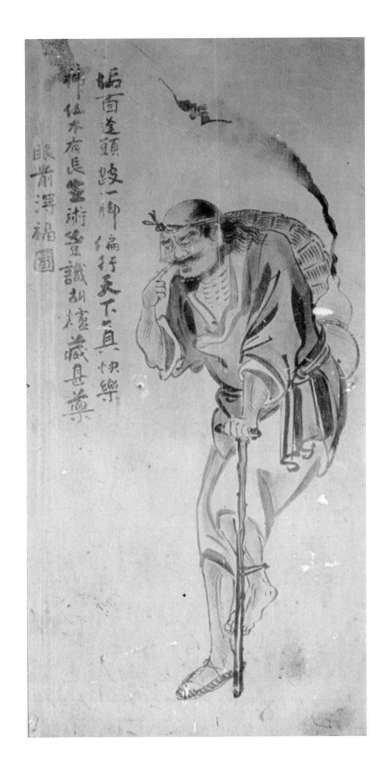

陳玉峰　眼前得福圖

1933 年　泥基層壁畫

台南七股大寮邱宅（鄭碧英攝）

　　陳玉峰於一九三三年在台南七股大寮邱宅所繪之李鐵拐像，李鐵拐為民間傳說八仙之一，住宅與寺廟建築喜用作為裝飾題材，取其自在放任之豪氣精神。在畫風上，李鐵拐衣衫襤褸，不適合工筆勾勒，多以沒骨潑墨的筆法，作出形神皆備的趣味來。宋朝梁楷首創潑墨人物畫法，後世多所模仿。陳玉峰此圖的用筆極富行草之韻味，水墨淋漓，濃淡乾溼控制得宜，將李鐵拐狂放不拘神情表露無遺。

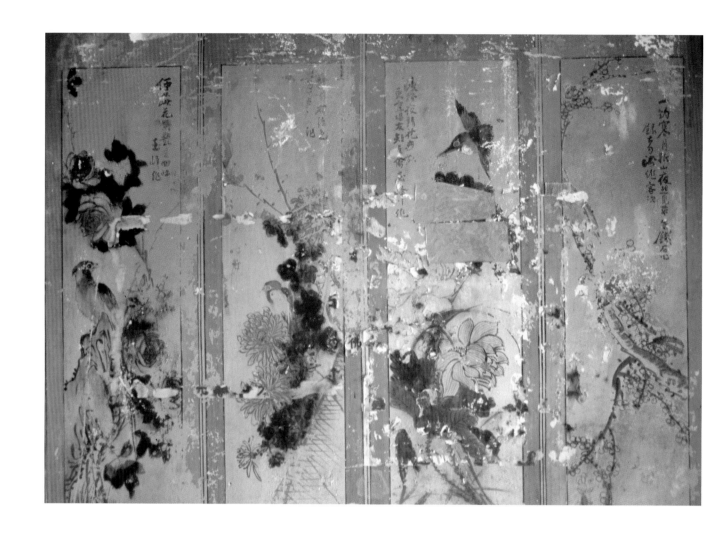

陳玉峰　四季花（春梅、夏荷、秋菊、冬牡丹）

約 1933 年　四條屏彩繪
台南七股大寮邱宅

陳玉峰在一九三〇年代時值壯年，創作力旺盛，常年在台灣南北奔波，為寺廟與民宅留下許多優秀之作，我們在澎湖也見過一些作品。以台南為中心，附近城鎮的宅第主人邀請他去剛落成的新宅彩畫，這些作品不會如香火鼎盛的寺廟被重畫，因而能以原創面貌保存下來，而且民宅主人的品味大多喜歡雅緻文氣或招吉納祥的主題，陳玉峰最好的作品，能表現筆墨及用色技巧的壁畫往往在宅第中可見之。本圖為台南七股大寮的三合院宅第，為畫在泥基層上的「四條屏」彩畫，右起分別為春梅、夏荷、秋菊與冬牡丹，一般稱為四季花，陳玉峰畫於一九三三年，用筆豪放，設色淡雅，具有文人畫的意境。

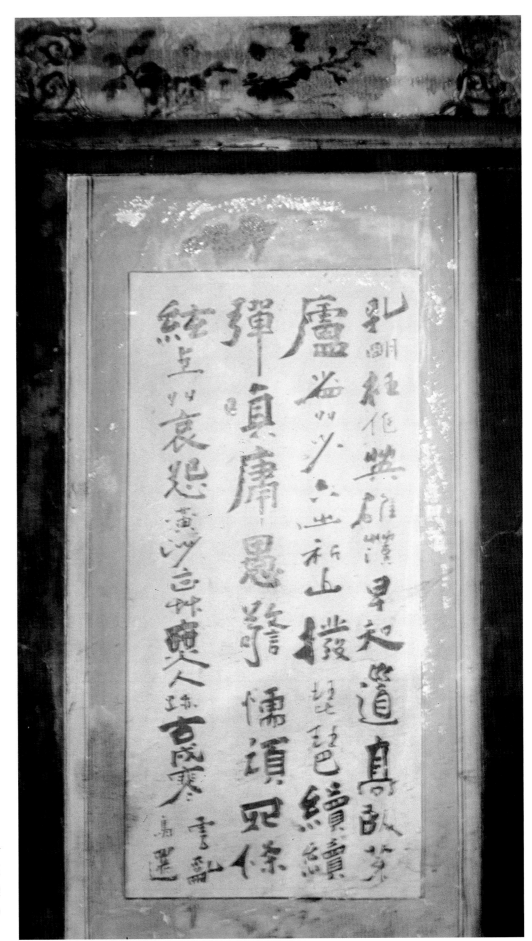

陳玉峰　中堂書法

約 1933 年　枋垛書法
台南七股大寮邱宅正堂

　　台南七股大寮邱宅正堂彩畫，利用穿斗式屋架分格的特點，配上一幅中堂書法，描述孔明生平。

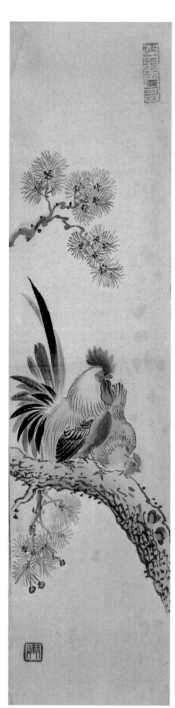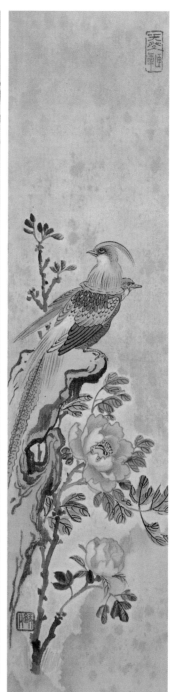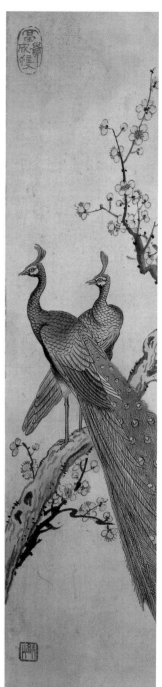

陳玉峰　四季花鳥

1936 年　絹本彩墨　61×61cm

　　四條屏的畫題常以四季花配上美麗的禽鳥。這組絹本彩畫完成於一九三六年，為陳玉峰青壯年時期精美傑作之代表，印章內容為富貴成雙，每幅皆有雌雄一對美禽，寓意成雙成對。枝葉布局奇巧，美禽用色明艷，如果懸掛在廳堂中，將使滿室生輝。

陳玉峰　關聖帝君

紙本、彩繪　私人收藏

　　陳玉峰所繪之紙本〈關聖帝君〉，高雄陳振吟先生收藏，這是民間普遍可見的題材，關公端坐於前，手撫長鬚，背後站立周倉與關平。以墨線順暢勾勒，再施淡彩。

陳玉峰　鏡面彩畫

1938年　白瓷上彩釉壁畫

澎湖二崁陳宅

　　澎湖二崁陳宅廳堂正面的白瓷上彩釉壁畫，在瓷磚上繪畫，必須經過繁複的程序，二十世
紀初在台南安平一帶頗為流行，安平畫師洪華也畫過一些彩瓷鑲嵌在寺廟或民宅壁上。本圖
為二崁陳宅出現整面牆的陳玉峰瓷片彩釉作品，落款為一九三八年，當時他是否親自赴澎湖
督造，不得而知，合理的推斷應係在台南燒製完成。這種貼滿正面的「鏡面彩畫」實在很罕
見，它的分割法合乎鏡面牆比例，上面橫披為彩瓷，中段四幅為典型的春、夏、秋、冬四季花。
最大的屬「裙垛」的英（鷹）雄與孔雀，左右相向，文武對映，構圖大方，墨分五彩，濃淡得宜。

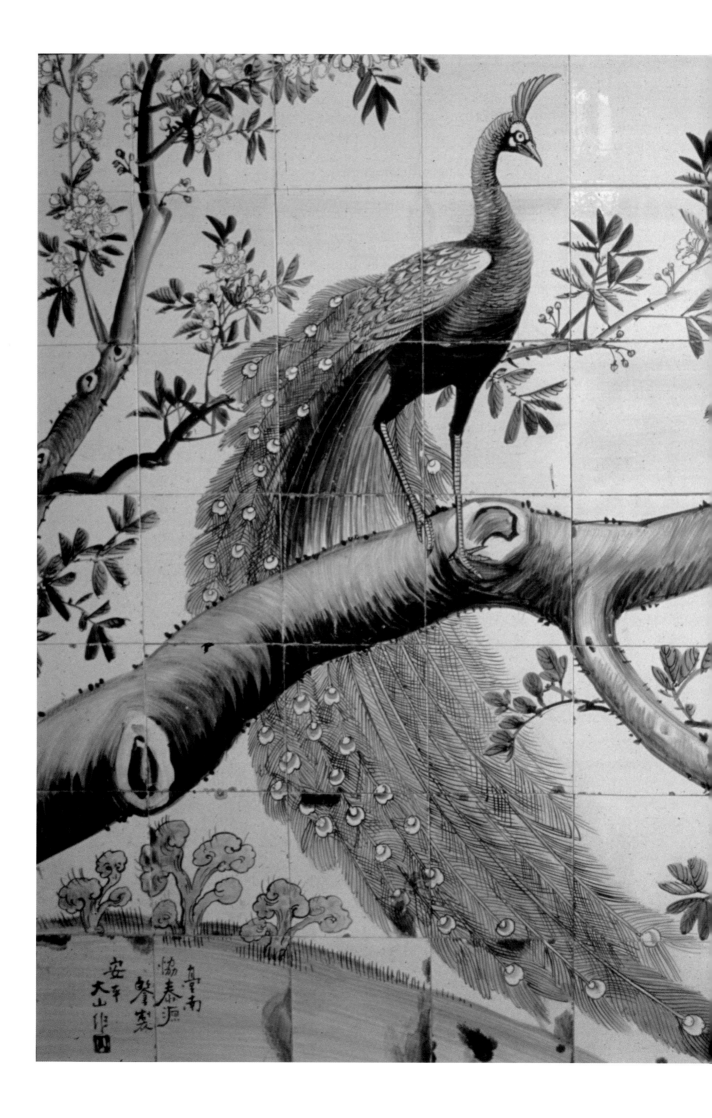

陳玉峰

雀屏中選

1938年　白瓷上彩釉壁畫

澎湖二崁陳宅

　　澎湖二崁陳宅上釉白瓷彩畫：「豆蔻圖前頻起舞，牡丹花下久栖遲。錦屏一箭曾穿處，唐相成昏喜溢眉」。由台南安平的大山窯場所製作，水墨畫出自陳玉峰之筆，落款昭和十三年（1938年），當時在台南安平的陶藝師洪華，曾製作許多白瓷加彩釉的作品，提供給寺廟或民宅裝飾，這種彩瓷裝飾不但色彩溫潤美觀，且極為耐久。受到這股風氣之鼓舞與影響，陳玉峰也受邀畫出一些出色之作，二崁陳宅所見為巨幅作品。

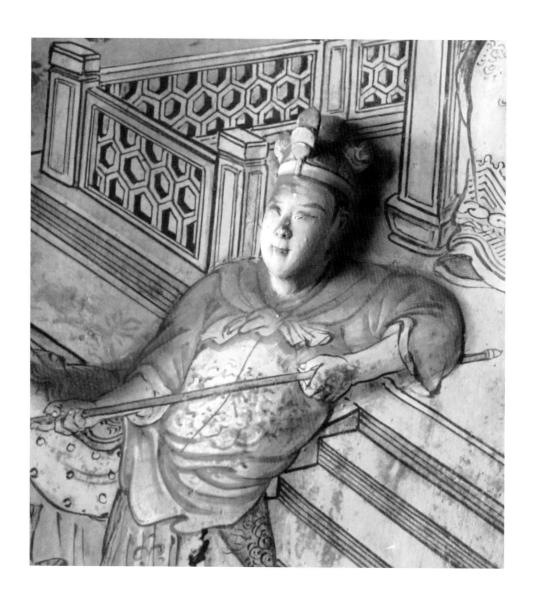

陳玉峰　盧陵王招親

1948 年　浮塑彩繪

高雄旗後天后宮（康鍩錫攝）

　　高雄旗後天后宮的浮塑彩繪〈盧陵王招親〉，出自《說唐演義》的故事，盧陵王為女兒安陽公主舉行拋繡球招親，選在教場彩樓進行，而薛蛟與薛葵兄弟前去應徵比武，希望能被選中成為駙馬。這幅壁畫的人物多達七人，其中彩樓內五人，盧陵王在簷下觀看。人物頭部凸起如球，身軀則漸平坦，每個人的姿態表情各不相同，栩栩如生。陳玉峰可能與潮派泥匠合作，由泥匠在線條稿上製作浮塑之後，再由彩畫師勾勒衣服與面部眼、鼻與鬍鬚細節，造型極為生動，它具有交趾陶或泥塑的效果，但卻是一幅泥基層的彩繪作品。

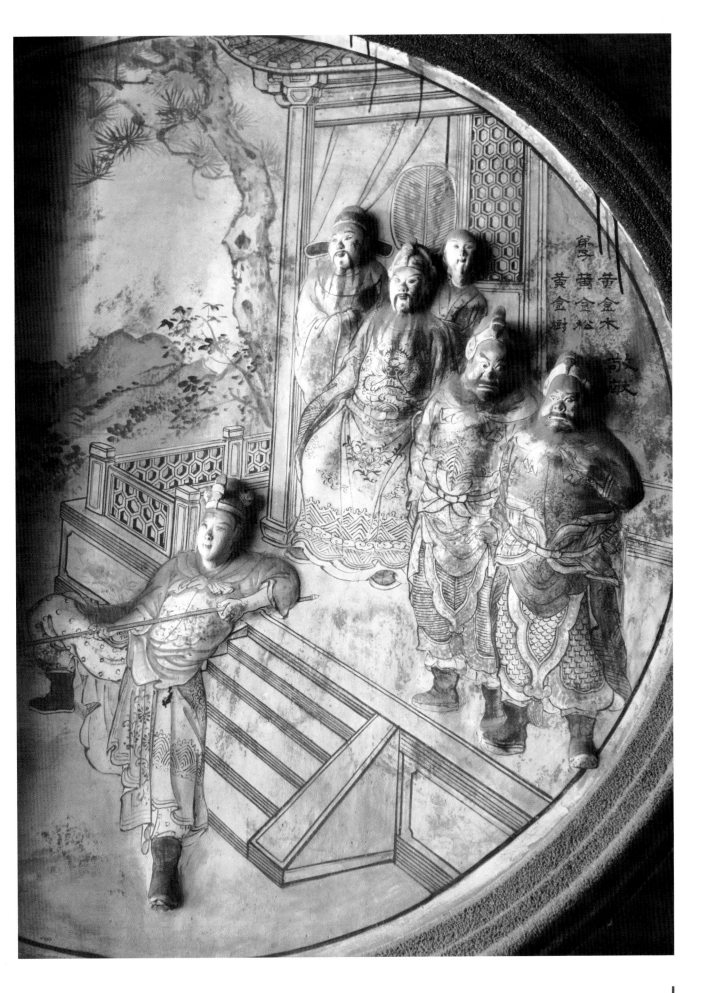

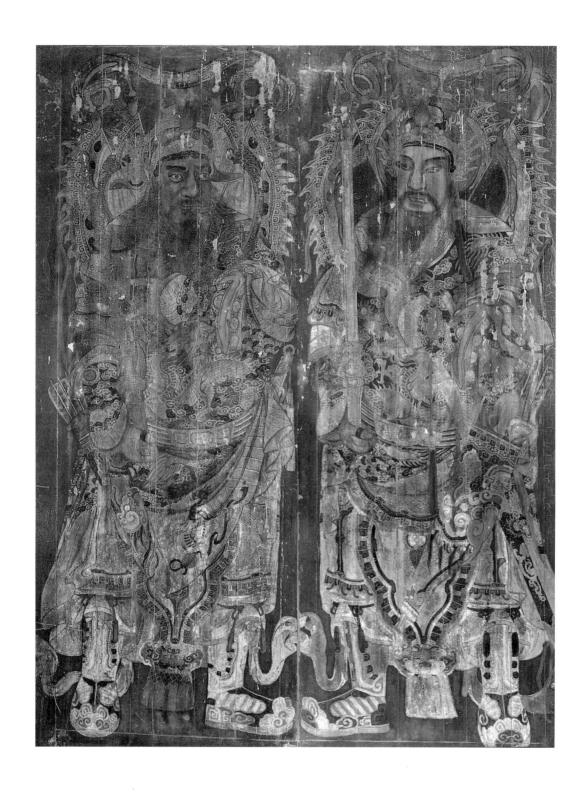

陳玉峰　門神

1948 年　彩繪
嘉義笨港水仙宮門神

　　陳玉峰為許多寺廟畫門神，門神的種類極多，在北港朝天宮也可見二十四節氣的門神。
笨港水仙宮採用道教常用的秦叔寶（右）與尉遲恭（左）門神，本圖為一九四八年所繪，色
彩略剝落，盔甲戰袍細部精美，勾勒用鐵線描法具有永樂宮三清殿之畫風，為陳玉峰所繪門
神之傑作。

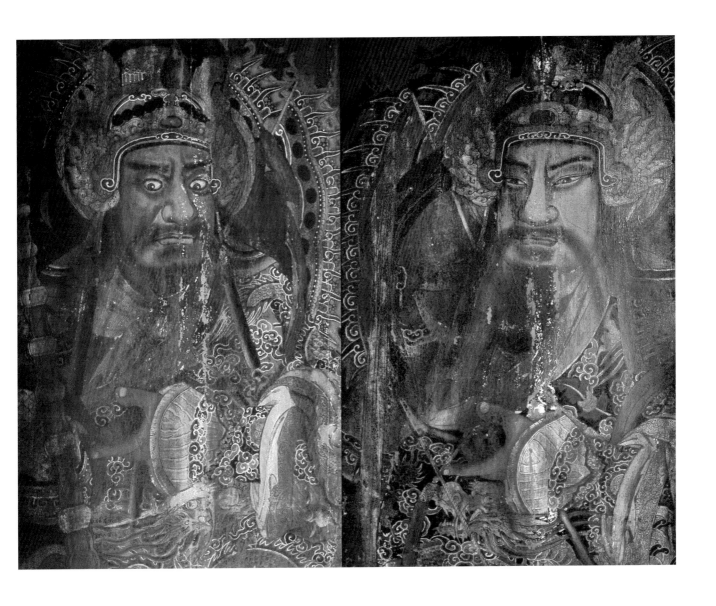

陳玉峰　門神（秦叔寶與尉遲恭）

1949 年　彩畫
嘉義城隍廟（康鍩錫攝）

　　嘉義城隍廟門神彩畫，陳玉峰完成於一九四九年，這是目前所保存較早且較完整的門神作品，門板雖有損傷與裂縫，但造型、色澤及大體輪廓仍完整。秦叔寶與尉遲恭為唐太宗護衛，在唐初建立奇功，後世常畫在門上，奉為門神。秦叔寶文面鳳眼，面部用色較明亮，表情也斯文。尉遲恭則面孔色澤較暗，眼大而圓，具武人性格，一般台灣的武將門神多用之，背上畫以靠旗，以壯觀瞻。嘉義城隍廟的門神彩畫呈現了西洋光影技巧的影響，它也是台南畫師共同追求的典型風格，與鹿港或台北畫師形成明顯的差異，在台灣門神畫發展史之研究極為重要。

陳玉峰　百鳥畫集（壹冊共五十頁）之圖一　1950 年　紙本　24×35cm

陳玉峰　百鳥畫集（壹冊共五十頁）之圖二　1950 年　紙本　24×35cm

陳玉峰　百鳥畫集（壹冊共五十頁）之圖三　1950 年　紙本　24×35cm

陳玉峰　百鳥畫集（壹冊共五十頁）之圖四　1950 年　紙本　24×35cm

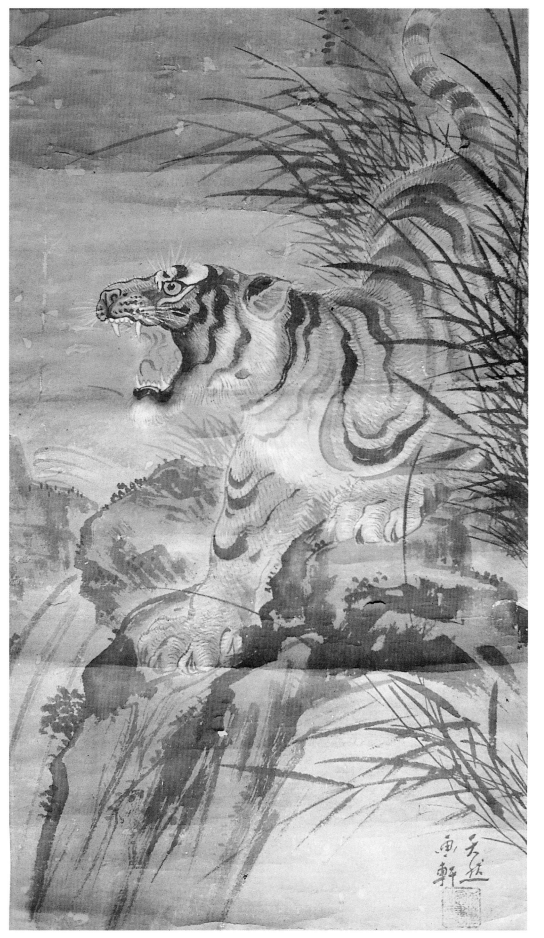

陳玉峰
雲從龍，風從虎
1950年　絹畫

　　陳玉峰曾畫過許多
紙本或絹本的畫，包括
神佛畫、羅漢、關聖
帝君及花鳥等。而老虎
被台灣民間視為一種既
勇猛又威嚴的獸類，寺
廟神案之下常供虎爺，
為兒童之守護神，廟堂
掛一幅老虎畫，象徵能
驅邪。本圖為陳玉峰在
一九五〇年所繪「雲從
龍，風從虎」，所以老
虎的背景草竹細葉表現
風吹草偃的氣氛。

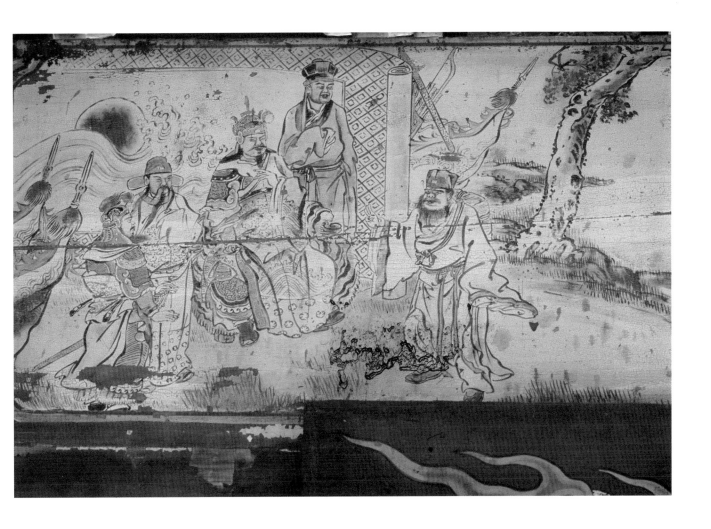

陳玉峰　蒯通說韓信

1954 年　樑枋彩繪
北港朝天宮

　　朝天宮龍虎門樑枋上的〈蒯通說韓信〉，出自楚漢相爭典故，一般寺廟的彩畫題材主要取
自《封神榜》與《三國演義》章回小說，因為它們具備精彩的故事性，以形象來表現故事情節。
陳玉峰在朝天宮畫的這段歷史故事，內容為韓信感激劉邦封他為齊王，有知遇之恩，未接受
蒯通之遊說背叛漢的一段情節。本圖人物分布為三角形，左右構圖均衡，左邊背景為大屏風，
表現帷幕空間，而右邊的老松，象徵郊野，表現蒯通自外入內的情節。筆墨柔軟有度，設色
淡雅。

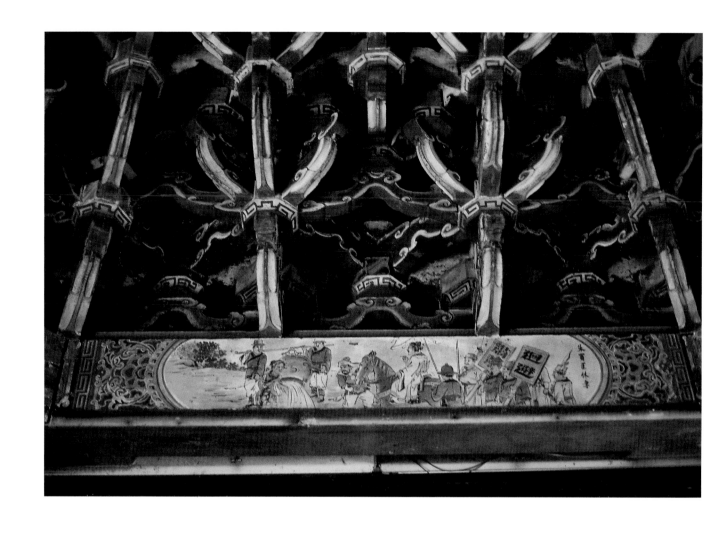

陳玉峰　朱買臣休妻

1954 年　樑枋彩繪

北港朝天宮

　　聞名全台的北港媽祖廟朝天宮在一九五四年聘請陳玉峰彩畫，在三川殿及左右龍虎門留下一組豐富的彩畫，事隔近六十年，有些已經剝落了，但仍有部分遺跡可尋。朝天宮為日治明治四十四年（1911 年）由名匠陳應彬所大修，精美的四垂頂與八角藻井成為經典建築。陳玉峰在藻井下方的樑枋畫出數幅橫卷，人物眾多，個個姿態生動，具有古典戲劇的身段，圖中這幅題為〈朱買臣休妻〉，是傳統戲劇中很吸引人的一齣，描寫西漢時期漢武帝所任命的會稽太守朱買臣，他因年輕時很貧窮，其妻棄他而去。不料後來朱買臣轉為榮華富貴，其妻後悔，而戲劇裡的一段「馬前潑水」成為畫題，暗示覆水難收。

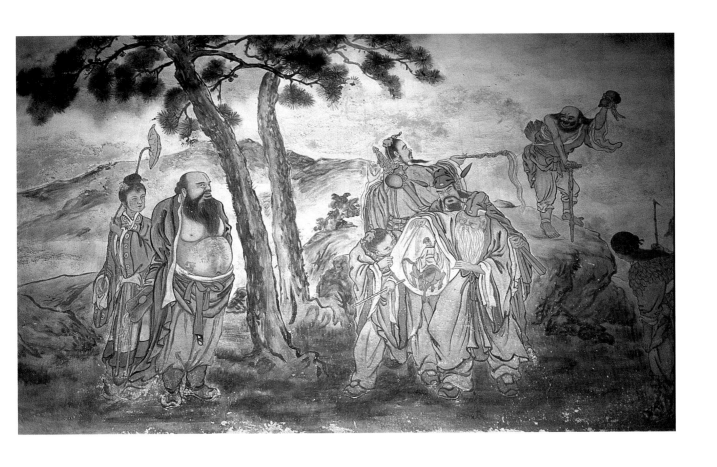

陳玉峰　八仙袖裡乾坤

1956 年　泥基層壁畫
台南大天后宮

　　台南大天后宮大幅壁畫，款識「壺中日月，袖裡乾坤」，指八仙之神蹟，圖中包括張果老、呂洞賓、韓湘子、何仙姑、漢鍾離、曹國舅、藍采和與李鐵拐。款識表明這是陳玉峰於一九五六年為北港朝天宮與台南大天后宮增進友誼而作。

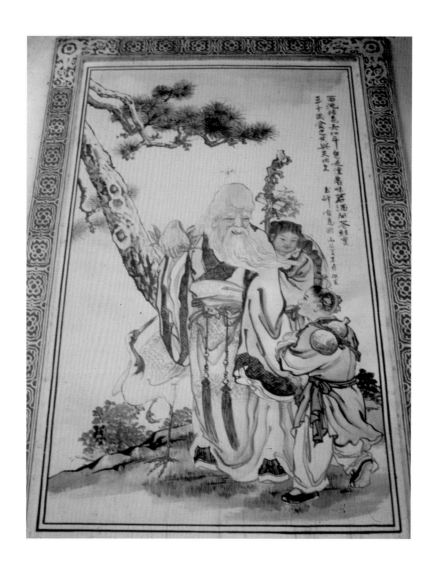

陳玉峰　仙翁

1956 年　泥基層壁畫
台南大天后宮

　　台南大天后宮，原為明末隨鄭成功來台的明寧靖王朱術桂王府，入清之後被改為天后宮，為台灣官建媽祖廟之代表。清代屢有興修，高大的殿宇與寬敞的拜亭成為其特色，在殿內白牆上，作為台南出身的畫師陳玉峰能有機會為大天后宮繪製彩畫是一種殊榮。一九五六年陳玉峰在泥基層的白牆上畫了幾幅尺寸較大的壁畫，包括〈袖裡乾坤〉、〈春夜宴〉與〈仙翁〉、〈麻姑〉等題材。本圖為仙翁，傳說中，仙翁鶴髮紅顏，凸額長鬚，乘仙鶴而來。背景為松鶴，暗喻齊齡。筆觸嚴謹，用色典雅，為一幅令人一見難忘的民俗畫。本圖攝於一九七〇年代，如今局部有修繕。

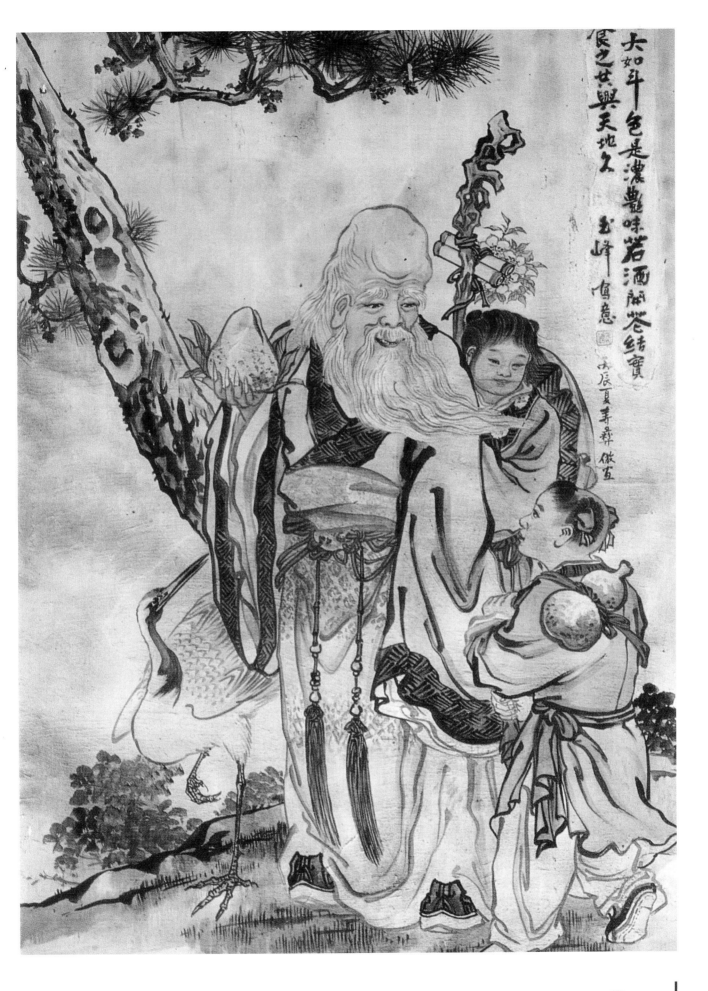

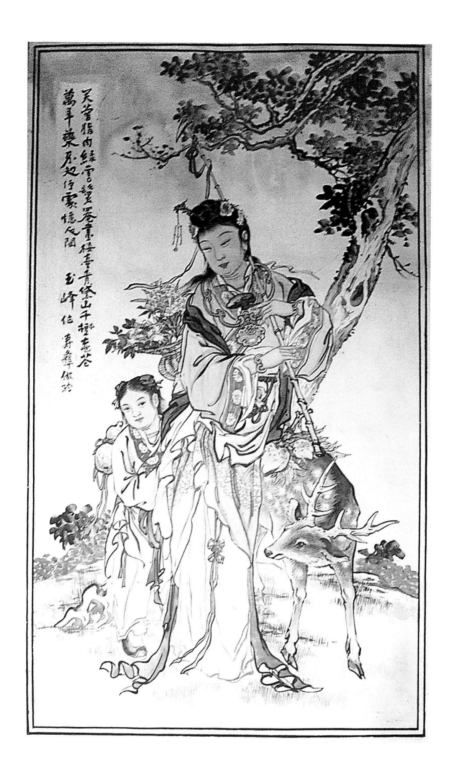

陳玉峰　麻姑獻壽

1956 年　泥基層壁畫

台南大天后宮

　　台南大天后宮的〈麻姑獻壽〉壁畫，麻姑為中國古代民間傳說中天上仙女，相傳在瑤池
西王母壽誕時，天上諸神都來祝壽，麻姑帶來靈芝所釀的酒，可以長生不老，因而傳為佳話。
陳玉峰這幅麻姑獻壽，麻姑手中竹竿吊著壽桃之外，仙童背著葫蘆，旁有梅花鹿，皆有「福祿」
之諧音，合為「福祿壽」，寓意極佳。

陳玉峰　羲之愛鵝

1959 年　紙本、彩繪

私人收藏

　　一九五九年，陳玉峰所繪紙本〈羲之愛鵝〉中堂，畫中王羲之眼觀雙鵝，並備筆墨，旁邊站立著白髮老夫人侍候他寫字，這個典故出於一個有趣的傳說，王羲之非常喜愛鵝，有一位道士故意養了幾隻白鵝來吸引他，後來道士要求王羲之抄經交換，道士獲得了書法墨寶，而王羲之得到了白鵝。這幅畫是陳玉峰送給台北龍山寺的朱福生收藏，落款赤崁陳玉峰，表示他是台南人。

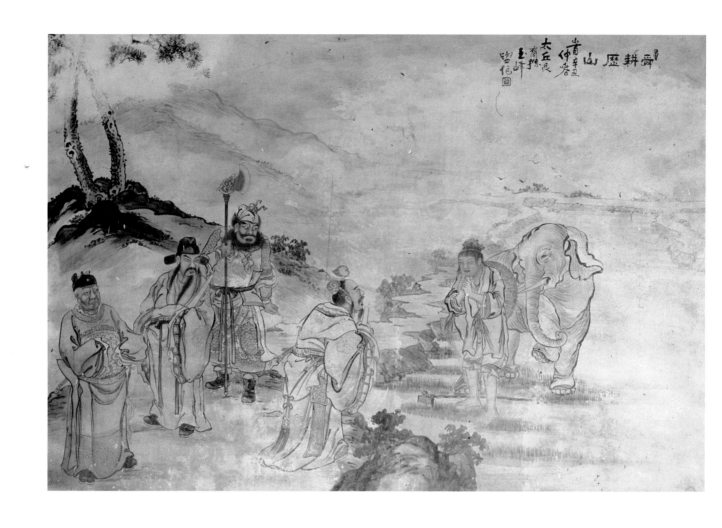

陳玉峰　舜耕歷山

1961 年　泥基層壁畫
165×245cm　台南陳德聚堂

　　台南陳德聚堂是台灣南部最重要的陳氏家廟之一，規模宏整，為兩殿式建築，作為祭祀
祖宗的祠堂，首要強調的是光宗耀祖，與弘揚孝道之精神。一九六一年時曾經歷過一次修繕，
聘請世居台南的陳玉峰在殿內白牆上作壁畫。這是一組尺寸巨大的泥基層壁畫，為了符合宗
祠的旨趣，陳玉峰特別選擇了〈舜耕歷山〉、〈龐德遺安〉、〈王羲之弄孫自樂〉與〈郭子儀
厥孫最多〉等四組題材，主要表現孝順與家族和睦之福氣境界。本圖為〈舜耕歷山〉，畫中
共有五人，堯帝居中，但只繪側影，而主角舜站立於大象之前，雙手胸前作揖。用墨濃淡得宜，
多以中鋒勾勒線條，並敷以淡彩，大象的造型尤為生動。

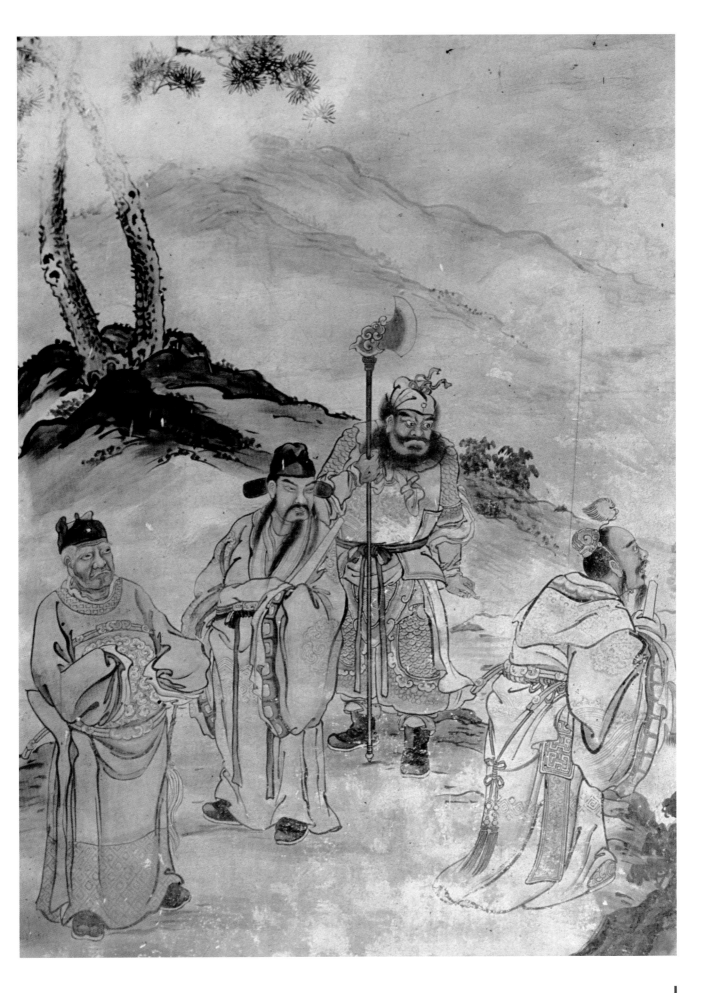

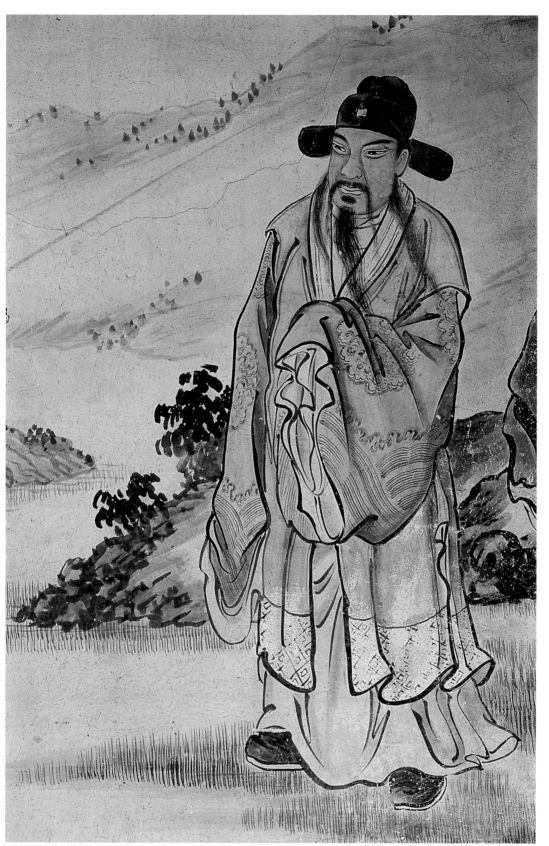

陳玉峰
龐德遺安

1961年　泥基層壁畫
台南陳德聚堂

———

　　台南陳德聚堂
〈龐德遺安〉壁畫，
款識顯示為陳玉峰所
捐獻，為出自明代古
書《訓蒙駢句》「龐
德遺安來隴上，曹彬
示病下江南」典故的
壁畫。龐德為東漢
人，躬耕於襄陽，富
才情，劉表曾邀請他
出來作官，但他拒絕
出任。范曄《後漢書》
龐公傳謂「劉表指而
問曰：『先生告居畎
畝而不肯官祿，後世
何以遺子孫乎？』龐
公曰：『世人皆遺
之以危，今獨遺之以
安，雖所遺不同，未
為無所遺也。』」後
世即將以德留給子
孫，使人淡泊安寧，
稱為遺安。陳玉峰在
陳德聚堂牆上畫此題
材，其用意頗為深
刻，足以警世。本圖
為劉表正向龐德力邀
出山的局部，頭戴雙
翅烏紗官帽，身體略
向前傾，面露勸進之
誠意。

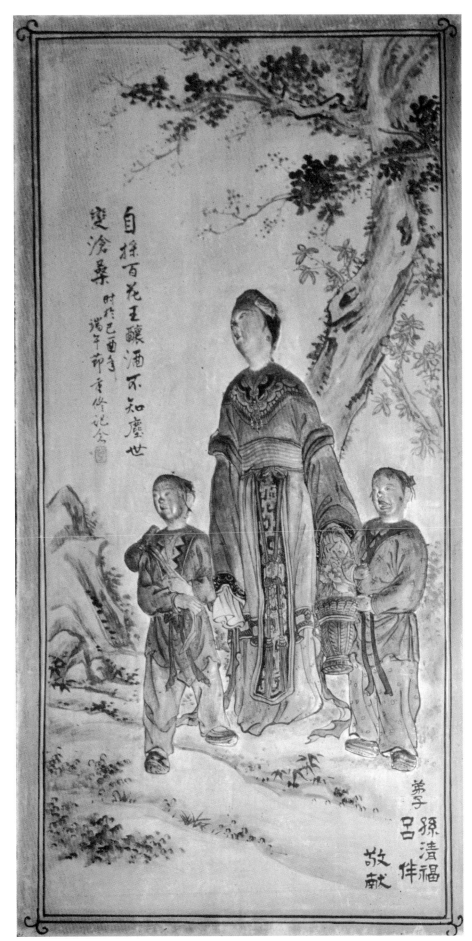

陳玉峰　餘杭姥姥善以百花釀酒

1969 年　浮塑彩繪
旗後天后宮

　　旗後天后宮浮塑加彩壁畫，初作
於一九四八年，一九六九年（己酉）
再由其弟子修補，為介於兩柱之間的
狹小空間之壁畫，款識「自採百花王
釀酒，不知塵世變滄桑」。據《神仙
列傳》載，餘杭有姥姥善采百花釀酒，
眾神仙下凡共飲，並以丸藥償酒債，
姥姥服後化為仙。十餘年後，有人路
過洞庭湖，見姥姥賣百花酒。

陳玉峰的傳統建築彩繪部位與題材示意圖（李乾朗繪）

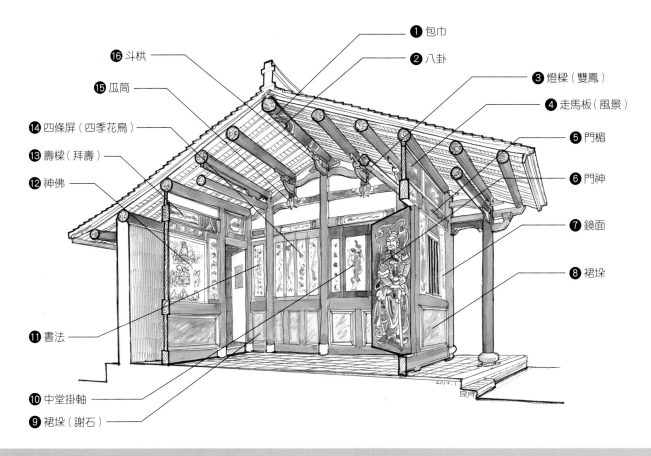

- ❶ 包巾
- ❷ 八卦
- ❸ 燈樑（雙鳳）
- ❹ 走馬板（風景）
- ❺ 門楣
- ❻ 門神
- ❼ 鏡面
- ❽ 裙垛
- ❾ 裙垛（謝石）
- ❿ 中堂掛軸
- ⓫ 書法
- ⓬ 神佛
- ⓭ 壽樑（拜壽）
- ⓮ 四條屏（四季花鳥）
- ⓯ 瓜筒
- ⓰ 斗栱

❶ 中脊樑 畫包巾	❺ 門楣 畫花鳥人物	❾ 裙垛 畫蟠虎爐或大理石紋	⓭ 壽樑 畫郭子儀大拜壽或八仙過海
❷ 伏羲或文王八卦	❻ 門板 依佛道畫門神	❿ 枋垛 畫中堂掛軸	⓮ 枋垛 畫四條屏（四季花鳥）
❸ 燈樑 畫雙鳳或四象	❼ 鏡面 畫瓶花博古架	⓫ 枋垛 畫書法	⓯ 瓜筒 畫壽桃
❹ 走馬板 畫山水風景	❽ 裙垛 畫花鳥或謝石（大理石紋）	⓬ 正廳枋垛 畫神佛像	⓰ 斗栱 畫見底紅

▌參考書目

· 《台灣傳統建築彩繪之調查研究——台南畫師陳玉峰作品》，台北：文建會，1993.10。

· 《中國古代建築史》五卷集，北京：中國建築工業出版社，2003

· 梁思成，《清式營造則例》，中國營造學社，1934。

· 陳壽彝，《陳壽彝畫集（一）》，1989.02。

· 鄭坤仲主編，《蔡草如八十回顧選集》，台南市立文化中心，1998.06。

· 李奕興，《府城・彩繪・陳玉峰》，文建會策劃，雄師美術執行，2002.07。

· 李乾朗，《台灣古建築彩繪——莊武男畫師作品研究》，台北：燕樓古建築出版社，2001.11。

· 馬瑞田，《中國古建築彩畫》，北京：文物出版社，1996。

· 邊精一，《中國古建築油漆彩畫》，北京：中國建材工業出版社，2007.02。

· （清）程允升撰，康熙年間鄒聖脈增補，《幼學瓊林》四卷。

· 蕭瓊瑞，《豐美・彩繪・潘麗水》，文建會策劃，藝術家出版社執行，2011.04。

陳玉峰生平大事記

1900	・二十世紀伊始，陳玉峰出生於台南。
1902	・「台南博物館」開館。
1908	・陳玉峰入台南公學校讀書。
1913	・堂兄陳延齡啟蒙，教導漢文。
1920	・呂璧松作品曾於一九一八年入選「東京帝國繪畫協會」，他登門向呂璧松請益。
1921	・時年二十二歲，與台南之蔡治女士結婚。
1922	・渡海到潮州觀摩彩繪藝術。
1925	・到澎湖馬公參加天后宮彩繪工事，主繪前殿。
1928	・汕頭畫家何金龍來台，陳玉峰向他請益。
1933	・外甥蔡草如向他學藝。在台南七股大寮邱宅留下滿堂的彩畫。
1934	・長子陳壽彝出生。
1938	・畫澎湖二崁陳宅白瓷所拼成之墨畫。完成《人體服裝畫稿集》。
1943	・蔡草如入東京川端畫學校。
1948	・畫高雄旗後天后宮壁畫與新港水仙宮之浮塑彩畫。
1949	・畫嘉義城隍廟門神。
1952	・「台南市美術研究會」成立。
1954	・五十五歲，到北港朝天宮彩繪三川殿及龍虎門。
1956	・彩繪台南大天后宮壁畫。
1957	・到台北艋舺清水巖繪製前殿樑枋彩畫，與洪寶真合作。
1961	・繪台南陳德聚堂大幅壁畫，包括〈舜耕歷山〉、〈龐德遺安〉、〈王羲之弄孫自樂〉與〈郭子儀厥孫最多〉四幅大畫。
1964	・陳玉峰與潘春源被聘為「台南市國畫研究會」顧問。同年因肝病辭世，享年六十五歲。

國家圖書館出版品預行編目資料

陳玉峰〈郭子儀厥孫最多〉／李乾朗 著
-- 初版 -- 台南市：臺南市政府，2012〔民101〕
64面：21×29.7公分 --（歷史‧榮光‧名作系列）

ISBN 978-986-03-1921-7（平裝）

1.陳玉峰 2.藝術家 3.臺灣傳記

909.933 101003662

美術家傳記叢書 ▌ 歷史‧榮光‧名作系列

陳玉峰〈郭子儀厥孫最多〉 李乾朗／著

發 行 人 ｜ 賴清德
出 版 者 ｜ 臺南市政府
地　　址 ｜ 70801臺南市安平區永華路二段6號
電　　話 ｜（06）269-2864
傳　　真 ｜（06）289-7842
編輯顧問 ｜ 王秀雄、林柏亭、陳伯銘、陳重光、陳輝東、陳壽彝、黃天橫、郭為美、楊惠郎、
　　　　　　廖述文、蔡國偉、潘岳雄、蕭瓊瑞、薛國斌、顏美里（依筆畫序）
編輯委員 ｜ 陳輝東（召集人）、吳炫三、林曼麗、陳國寧、曾旭正、傅朝卿、蕭瓊瑞（依筆畫序）
審　　訂 ｜ 葉澤山
執　　行 ｜ 周雅菁、陳修程、郭淑玲、沈明芬、曾瀞怡
贊助單位 ｜ 財團法人台南市文化基金會

總 編 輯 ｜ 何政廣
編輯製作 ｜ 藝術家出版社
主　　編 ｜ 王庭玫
執行編輯 ｜ 謝汝萱、吳礽喻、鄧聿檠
美術編輯 ｜ 柯美麗、曾小芬、王孝媺、張紓嘉
地　　址 ｜ 台北市重慶南路一段147號6樓
電　　話 ｜（02）2371-9692～3
傳　　真 ｜（02）2331-7096
劃撥帳號 ｜ 藝術家出版社 50035145

總 經 銷 ｜ 時報文化出版企業股份有限公司
　　　　　 ｜ 地址：新北市中和區連成路134巷16號
　　　　　 ｜ 電話：（02）2306-6842

南部區域代理 ｜ 台南市西門路一段223巷10弄26號
　　　　　　　｜ 電話：（06）261-7268
　　　　　　　｜ 傳真：（06）263-7698

印　　刷 ｜ 欣佑彩色製版印刷股份有限公司
初　　版 ｜ 中華民國101年3月
定　　價 ｜ 新臺幣250元

ISBN 978-986-03-1921-7